Prix net : **0.60**

Le Quartier
des
ARTS & MÉTIERS

Conférence Historique
faite le 20 Mai 1911
dans le grand amphithéâtre des Arts-et-Métiers

sous la Présidence de

M. Louis PUECH
Ancien Ministre, Député du 3° Arrondissement de Paris

ET

M. Charles TANTET
Conseiller municipal du Quartier des Arts-et-Métiers,
Maire honoraire du 3° Arrondissement de Paris

PAR

M. Amédée GABILLON
de la Compagnie des Hommes d'affaires de la Seine,
Secrétaire de la Société historique
" Amis des Arts & Métiers "

Le Quartier
des
ARTS & MÉTIERS

Conférence Historique
faite le 20 Mai 1911
dans le grand amphithéâtre des Arts-et-Métiers

sous la Présidence de

M. Louis PUECH
Ancien Ministre, Député du 3ᵉ Arrondissement de Paris

ET

M. Charles TANTET
Conseiller municipal du Quartier des Arts-et-Métiers,
Maire honoraire du 3ᵉ Arrondissement de Paris

PAR

M. Amédée GABILLON
Président de la Compagnie des Hommes d'affaires de la Seine,
Secrétaire de la Société historique

" Les Amis des Arts & Métiers "

Mesdames,
Messieurs,

Il fallait un calculateur; on choisit un danseur!

En m'asseyant à la place du conférencier devant ce nombreux et brillant auditoire, je songe malgré moi à cette scène du mariage de Figaro :

Le malin Figaro, jetant un coup d'œil rétrospectif sur son existence agitée se remémore les vicissitudes de sa vie, il songe aux obstacles rencontrés sur sa route et qui firent échouer ses entreprises :

« Le désespoir m'allait saisir, dit-il »

« On pense à moi pour une place, par malheur j'y « étais propre, il fallait un calculateur !

« Ce fut un danseur qui l'obtint !

En vérité, Mesdames, Messieurs, si j'étais plus jeune, si j'étais plus svelte, et si j'avais l'art cher à Therpsycore, je m'imaginerais volontiers, en ce tinstant, que je suis le bienheureux danseur du malheureux Figaro.

Il y a quelques semaines, mon excellent ami, M. Bouyer, président de la société : « LES AMIS DES ARTS-ET-MÉTIERS », *nous fit en séance cette déclaration :*

« *Messieurs,*

« *Il est nécessaire que nous intéressions nos concitoyens du quartier à l'effort que nous tentons, près des pouvoirs publics, pour obtenir à bref délai le dégagement de l'admirable édifice des Arts-et-Métiers.*

« *Nombre de nos concitoyens, dont l'attention n'a pas été spécialement attirée sur cette question, ne peuvent même pas soupçonner l'intérêt qu'elle présente ; car, des murailles et des palissades infâmes soustraient à leur admiration les plus belles parties de l'édifice ; il faut leur rappeler les souvenirs historiques qui se rattachent à ce coin de notre Cité et, les faisant pénétrer avec nous derrière ces inopportunes palissades et ces maisons branlantes, nous leur montrerons des merveilles insoupçonnées.*

« *En un mot, il faut que nous organisions une conférence pour traiter cette question avec toute l'ampleur qu'elle mérite.* »

Cette déclaration de notre président fut accueillie avec enthousiasme.

Puis il continua avec son implacable logique :

« *Pour faire une conférence, il faut un conférencier !* »

Nous avons dans notre groupement nombre d'amis lettrés et éclairés, nous comptons même des agrégés de l'Université, n'en déplaise à la modestie de notre excellent collègue, M. BOITEL ; *des hommes, en un mot, pour qui l'archéologie et l'histoire n'ont, pour ainsi dire, pas de secrets.*

C'était un de ces hommes qu'il nous fallait ! Mais, dans son impatience de mettre la main sur son conférencier, notre excellent ami et président désigna le collègue le plus rapproché de lui : Ce collègue, c'était le secrétaire de notre groupement amical !

Ce secrétaire, c'était moi !

C'est ainsi, Mesdames et Messieurs, que je suis devenu conférencier !

(Applaudissements).

Voici pourquoi, au lieu d'un archéologue, ou d'un savant, vous allez entendre un membre de la Compagnie des Hommes d'Affaires de la Seine !

Il est vrai, que je suis président de cette corporation... Mais, est-ce bien là une circonstance atténuante ?

N'avais-je pas raison, lorsque je vous signalais l'analogie de mon cas, avec celui du danseur, auquel fut donnée la place qui convenait si bien aux aptitudes de Figaro ?

« Il fallait un calculateur, ce fut un danseur qui l'obtint. »

A défaut de l'autorité, qui s'attache à la parole d'un savant, à défaut du charme, qui enveloppe la parole d'un orateur, je ne puis vous apporter, Mesdames et Messieurs, dans l'accomplissement de ma tâche, que de la bonne volonté ! des trésors de bonne volonté !

Puissent-ils trouver grâce devant vous et me concilier à la fois et votre bienveillance et votre indulgence.

(Applaudissements).

Nous allons donc, si vous le voulez bien ? Mesdames et Messieurs, faire de conserve, une longue randonnée à travers les siècles et nous nous efforcerons, chemin faisant, de suivre les phases si diverses de la fortune du quartier et du Conservatoire des Arts-et-Métiers, depuis les origines de celui-ci, jusqu'au jour où il a cessé d'être l'asile, qui abrita, durant plusieurs siècles les turpitudes des moines, pour devenir, dans une apothéose triomphale, un des plus précieux reliquaires du génie de notre glorieuse France.

(Vifs applaudissements).

Nous diviserons ce long voyage en deux étapes.

La première commencera à la fondation de Lutèce; d'une seule traite, nous franchirons l'espace immense qui nous sépare de la création du Conservatoire des Arts-et-Métiers.

Chemin faisant, nous écouterons le doux murmure du ruisselet de Ménilmontant qui, dissimulé sous les saules et les herbes odorantes de la prairie, déroulait à deux pas d'ici ses capricieux méandres.

Nous déroberons quelques fleurs à ses rives; puis, sous l'ombrage des bois touffus d'alentour nous nous arrêterons un moment.

Dans un repos réparateur nous puiserons la force nécessaire pour accomplir le reste de notre route.

Ce sera, au surplus, la partie la plus rude de notre voyage et nous ne tarderons pas à nous plonger, au milieu de la nuit profonde du moyen âge, dans un formidable maquis de misères, de fléaux, de superstition et d'oppression.

Après maintes effroyables visions, nous apercevrons enfin, au loin, les douces lueurs de l'époque de la Renaissance. Comme une bienfaisante étoile, elles guideront nos pas, et bientôt, nous arriverons à ce tournant mémorable de l'Histoire, où l'âme française, depuis si longtemps asservie, s'incarnant dans le corps de la nation, brisa les chaînes de l'esclavage et affirma pour tous les citoyens : Le droit à la vie, à la liberté !

C'est donc : en 1789, à la Révolution que se terminera la première étape de notre grand voyage !

La seconde étape, plus glorieuse, plus reposante et plus courte, nous conduira jusqu'ici.

Et maintenant, Mesdames et Messieurs, en route à travers les siècles !

(Chaleureux applaudissements).

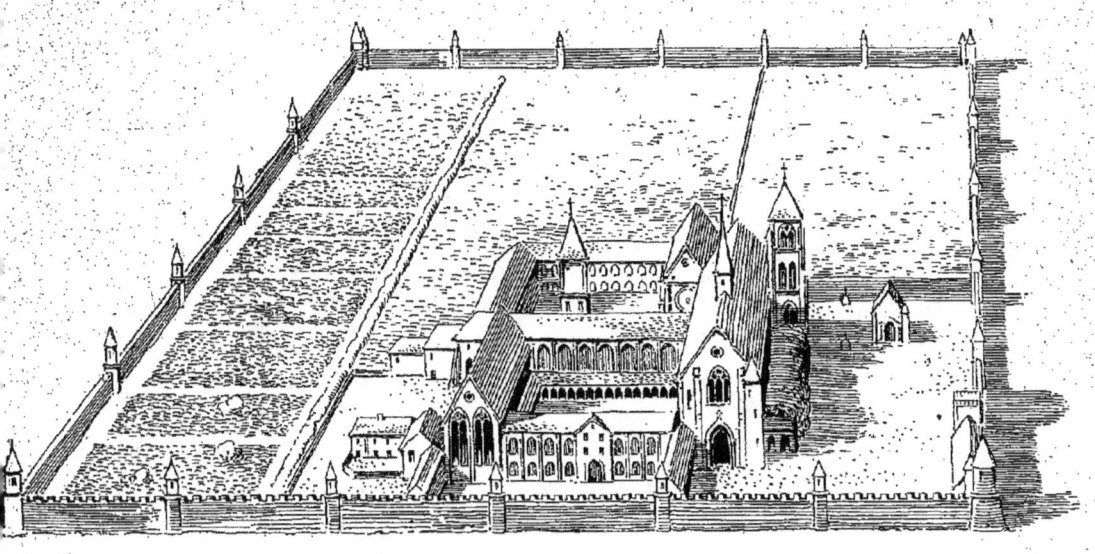

Le prieuré de Saint-Martin-des-Champs

Première étape

Les bâtiments des Arts et Métiers occupent une notable partie de l'emplacement et des édifices de l'ancienne abbaye de Saint-Martin-des-Champs.

La fondation de cette abbaye remonte au VIIe siècle ; son histoire est donc intimement liée à celle de Paris, notre belle capitale, dont l'influence rayonne sur le monde entier.

J'aurais voulu, si les limites forcément trop restreintes de cette causerie n'y mettaient obstacle, suivre pas à pas les étapes glorieuses, que cette poignée d'hommes, quasi primitifs, qui s'étaient établis dans les îles de la Seine, sous des huttes de branchages et de roseaux, surent accomplir dans l'immense et lumineuse voie du progrès.

Lorsqu'on étudie l'histoire de Lutèce, (excusez cette métaphore et son épouvantable anachronisme) ; on éprouve une sensation identique à celle du spectateur d'un moderne cinématographe, qui voit s'avancer vers lui, venant des plans les plus reculés de l'écran, un train express. Ce train grossit, grossit avec une rapidité fantastique, au point, qu'il finit par devenir énorme et par occuper tout le tableau.

Telle a été la marche formidable de Paris, qui se continue encore, à l'heure actuelle, rapide et irrésistible.

L'endroit ou devait s'élever plus tard l'abbaye de Saint-Martin-des-Champs se trouvait au nord de Lutèce. Sa situation était charmante, il était environné de grands bois et de verdoyantes prairies, dans lesquelles serpentait un joli ruisseau, dont les eaux, descendues des hauteurs de Ménilmontant, chantaient une douce chanson sous le feuillage touffu des saules.

De distance en distance, de délicieux petits étangs, entourés de roseaux et d'herbes hautes et drues tout émaillées de fleurettes, réfléchissaient l'azur du ciel !

Chaque année, le printemps se plaisait à tisser, sur leur surface tranquille, un beau tapis neuf avec la large feuille et la blanche fleur au pistil d'or de l'admirable nénuphar.

Souvent, hélas ! l'écho de cette jolie vallée devait retentir du cri des victimes de la superstition et de la barbarie des hommes.

Ce furent d'abord les druides, qui offrirent dans cette région des sacrifices humains à Teutatés ; il est permis de supposer que la forêt qui s'étendait à l'endroit où j'ai l'honneur de vous parler en ce moment vit ces prêtres farouches couper le gui sacré avec la faucille d'or.

Cinq siècles plus tard, les victimes des moines, continuateurs plus modernes de la barbarie des druides, éveillèrent encore par leurs cris les douloureux échos du vallon.

C'est 53 ans avant Jésus-Christ, que nous entendons, pour la première fois, prononcer dans l'histoire le nom de Lutèce et des Parisiis, qui devinrent les Parisiens. Nous lisons, en effet, dans les Commentaires de Jules César, que le conquérant, déjà maître d'une moitié des Gaules, convoqua l'assemblée des Gaulois à Lutèce, ville des Parisiis.

Je ne parlerai, ni de la conquête de Lutèce par les Romains, ni de l'époque de la domination romaine.

Toutefois, il importe de dire que, si les Romains ravirent l'indépendance des Gaulois, ceux-ci reçurent en échange : La Civilisation.

C'est sous la domination des vainqueurs que l'importance de Lutèce commence à s'affirmer.

De tous côtés on trouve trace de monuments imposants et de travaux gigantesques.

Deux voies romaines furent créées : l'une, au midi conduisant à Autun, l'autre au nord, mettant Lutèce en communication avec Beauvais et Boulogne.

Des habitations ne tardèrent pas à se grouper le long des voies et à former, au Nord et au Sud, d'importants faubourgs.

Des bois furent arrachés et des marais desséchés, et remplacés par de florissantes cultures.

Nous nous attacherons surtout à suivre la progression croissante du faubourg Nord. Ce faubourg s'est étendu au point d'englober le quartier que nous habitons et reculant ses limites, toujours plus loin, il a fait des Arts et Métiers, en quelque sorte, le cœur de Paris.

De nos jours, on trouve, très fréquemment encore, des traces de l'occupation romaine :

Les plus beaux vestiges des édifices romains existant à Paris, à notre époque, sont incontestablement : les ruines des Arènes de la rue Monge et celles du Palais des Thermes.

C'est dans ce Palais, qu'habitait l'empereur JULIEN ; c'est là qu'il écrivit le Misopogon, pamphlet contre les habitants d'Anthioche, qui s'étaient moqués de sa longue barbe et avaient raillé l'austérité de sa vie et de ses habitudes.

Une des pages les plus citées du Misopogon est la peinture faite par JULIEN de la petite ville gauloise de Lutèce.

L'impérial pamphlétaire s'exprime ainsi :

« Ma chère Lutèce est bâtie au milieu d'un fleuve, sur une
« petite île, que deux ponts de pierres rattachent de chaque
« côté au continent.

« Ce fleuve ne change pas avec les saisons et n'est pas
« moins navigable l'été que l'hiver. L'eau en est excellente
« à boire.

« Le climat de Lutèce est doux et tempéré, peut être à
« cause de la proximité de la mer, et les vignes y sont de bonne
« qualité et en grand nombre. »

Que les temps sont changés !

Où est donc ce fleuve si paisible, qui ne varie pas avec les saisons et qui n'est pas moins navigable l'été que l'hiver ?

En janvier 1910, du haut de sa demeure dernière, l'empereur JULIEN ne devait plus reconnaître sa tranquille Sequana.

Et cette eau excellente à boire ! A quel endroit du fleuve pourrait-on la puiser aujourd'hui ?

Quel est, enfin, l'actuel viticulteur, ou l'actuel négociant de Bercy, ou bien d'ailleurs, qui oserait se vanter de pouvoir nous céder, même à prix d'or, quelques amphores de derrière les fagots des meilleurs vins du mont Leucotitius (montagne Sainte-Geneviève) ou même, une simple coupe des crûs renommés, dont s'enorgueillisait alors la montagne de Mercure, devenue depuis le mont des Martyrs et aujourd'hui Montmartre ?

(Applaudissements).

Tous les auteurs ne sont pas d'accord sur la douceur du climat. Certains, GUIZOT, par exemple, prétendent qu'il était rigoureux ; toutefois, le plus grand nombre en font un climat tempéré. DULAURE affirme qu'on y cultivait avec succès, non seulement la vigne, mais même les oliviers, qu'on avait soin, cependant, de revêtir d'une enveloppe de paille pour les préserver des rigueurs de la froide saison.

On raconte, qu'en 365, saint Martin guérit un lépreux dans la campagne de Lutèce. Un oratoire en branches d'arbres, consacra le souvenir de ce miracle ; et ce fût, sans doute, l'origine du Monastère de Saint-Martin-des-Champs, fondé environ 300 ans plus tard, au VIIe siècle.

A la fin du Ve siècle, en 486, CLOVIS à la tête des Francs, venus des contrées germaniques, envahit la Gaule, il défit le romain SYAGRIUS et s'empara de Lutèce qui devint le siège d'un évêché.

En 583, une crue formidable des eaux de la Seine et de la Marne, vint infliger un cruel démenti à l'optimisme, dont fait preuve l'empereur JULIEN dans son Misopogon.

Cette crue provoqua une terrible inondation, qui s'étendit depuis la Cité, jusqu'à la basilique de Saint-Laurent.

On admet généralement que cette basilique était dans le faubourg Saint-Denis et qu'elle occupait l'emplacement actuel de Saint-Lazare.

Le cimetière, qui en dépendait, se trouvait de l'autre côté de l'ancienne voie romaine, qui traversait le faubourg et c'est sur l'emplacement de ce cimetière, que serait édifiée aujourd'hui l'église Saint-Laurent.

L'inondation de 583 ravagea la Cité et détruisit, presque totalement les faubourgs ; trois ans plus tard, un formidable incendie, accentua encore l'infortune de la malheureuse ville.

Sous la période carlovingienne, Paris resta, pour ainsi dire, stationnaire, ou plutôt, si l'on s'en rapporte au témoignage d'Aimoin, il ne fit que décroître car, ce chroniqueur dit en termes formels : que de son temps, comme au temps des vieux Gaulois, la Cité n'était plus qu'une île au milieu de la Seine.

De l'autre côté des faubourgs, qui bordaient au nord et au sud les voies romaines, au loin, dans la campagne, des hameaux et des petits bourgs s'étaient formés, notamment le hameau de Saint-Martin-des-Champs.

Les Normands ne tardèrent pas à faire leur apparition sur les côtes, puis à remonter la Seine et à porter sur ses rives le meurtre, le pillage, la dévastation et l'incendie.

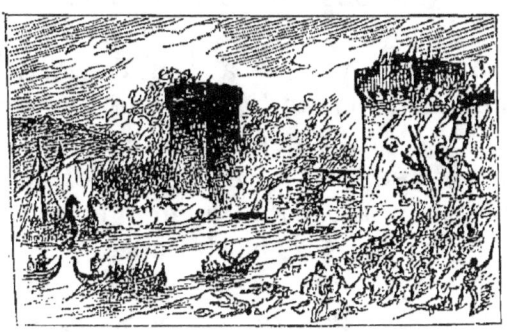

Siège de Paris par les Normands

Paris et les bourgades, qui l'environnaient, grandirent entre la guerre, la famine et un terrible fléau appelé : mal des ardents, feu sacré, feu Saint-Antoine, fièvre noire et mal des enfers, dont ils connurent, à maintes reprises, du Xe au XIIe siècle, les épouvantables ravages.

Certains médecins considèrent le mal des Ardents et le feu Saint-Antoine, comme deux maladies distinctes, ils rapportent le dernier seulement à l'ergotisme et font du mal des Ardents une sorte de peste avec bubons et charbons.

Ce qui paraît bien certain : c'est que ces terribles épidémies, dans lesquelles l'homme du moyen âge ne manquait pas de voir des faits surnaturels, des fléaux déchaînés par la volonté divine, étaient dûes à la condition et à l'alimentation misérables des populations.

Plus de 40.000 individus périrent ainsi ; et on enterra pêle-mêle, les malades avec les morts.

La famine vint appporter son funeste appoint à l'œuvre de dévastation accomplie par la maladie.

Pendant 48 années, sur les 73 qui composent les trois règnes d'Hugues Capet, de Robert-le-Pieux et d'Henri Ier, elle engendra les pires atrocités.

Les hommes furent réduits, dit Raoul GLABER : à se « nourrir de reptiles et d'animaux immondes et, ce qui est « plus horrible encore, de la chair des hommes. De jeunes « garçons dévorèrent leur mère et les mères, étouffant tout « sentiment maternel, dévorèrent leurs enfants. »

En 1031, on arrêtait les voyageurs sur les routes, on les égorgeait, on se partageait leurs membres, qu'on faisait cuire ; c'est ainsi qu'on pouvait assouvir sa faim.

Au milieu de tous ces cataclysmes, l'abbaye de Saint-Martin-des-Champs ne devait point rester indemne ; elle n'échappa ni à la famine, ni au mal des Ardents, ni à la fureur dévastatrice des Normands, qui l'anéantirent complètement à une époque qu'on ne peut préciser.

Henri Ier fit réédifier cette abbaye en 1060, sur l'emplacement qu'elle occupait primitivement et où s'élève aujourd'hui le Conservatoire des Arts et Métiers.

Les premiers occupants de l'abbaye, après sa reconstruction, furent les chanoines séculiers de Saint-Martin ; mais, ces chanoines, bientôt corrompus « vivaient deshonnestement et faisoient mauvaisement le service » disent les chroniques de France. Dans l'exemplaire de la bibliothèque nationale on lit : « Ils vivaient en luxure et fourtroyaient (enlevaient) les femmes de leurs voisins. »

A ces chanoines libertins, Philippe Ier substitua, en 1079, des moines de Cluny ; dès lors, le monastère, qui portait le titre d'abbaye, reçut celui de prieuré et il fut protégé par une ceinture de murailles crénelées flanquées de tourelles. Il présentait ainsi l'aspect d'une forteresse.

Le prieur et ses moines, étaient seigneurs haut-justiciers dans leur enclos ; ils possédaient, par conséquent : bailli, prisons et champ clos.

La tour, qui fait l'angle de la rue du Vert-Bois et de la rue Saint-Martin, dépendait d'une des prisons et pendant plusieurs

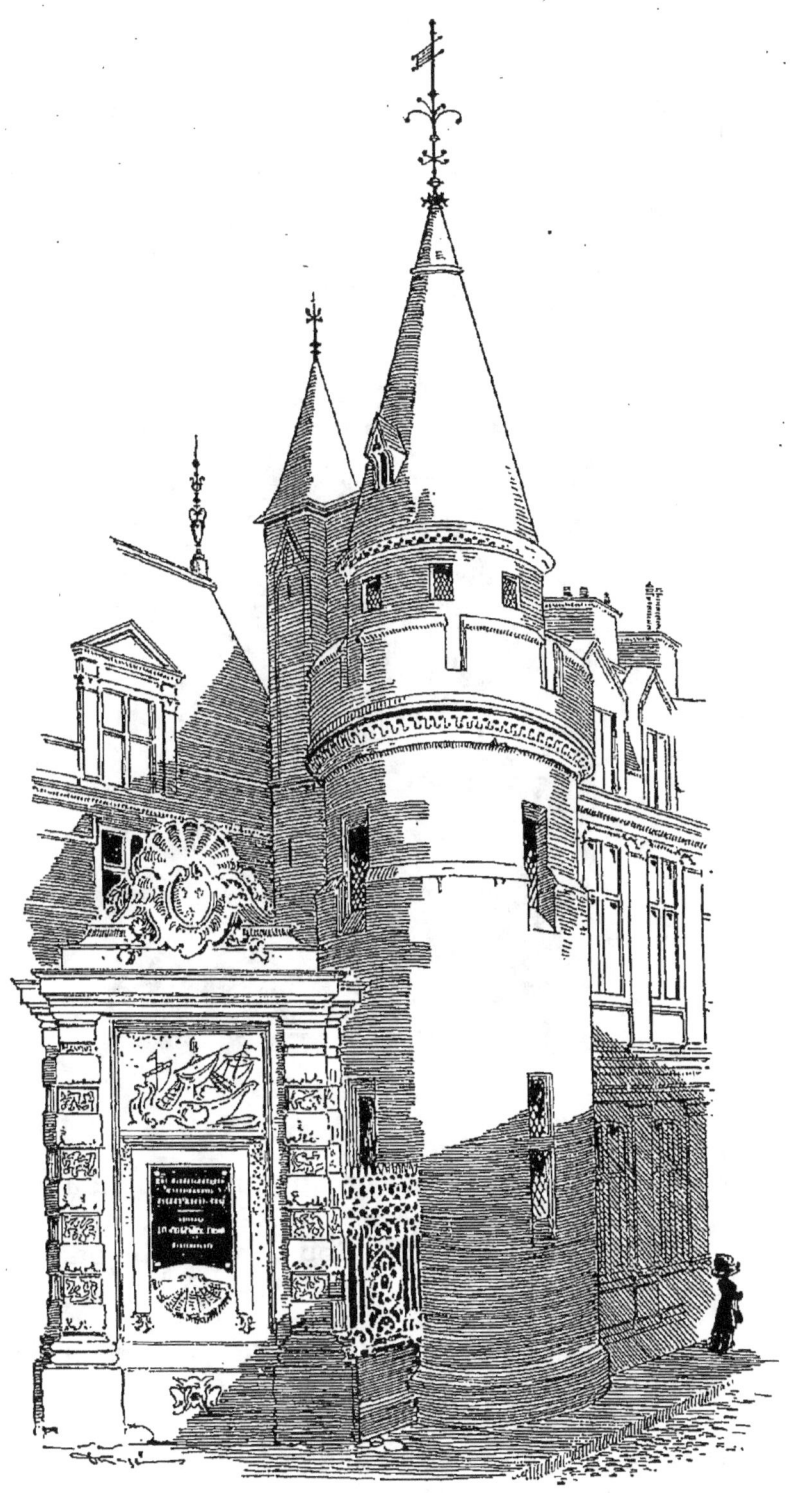

Tour du Prieuré, construite en 1140. — Fontaine du Vert-Bois, érigée en 1712.
(Restaurées en 1882)

siècles, une échelle patibulaire dressa sa sinistre silhouette à l'angle de la rue Aumaire et de la rue Saint-Martin près de Saint-Nicolas-des-Champs, c'est-à-dire à quelques mètres de l'endroit où nous sommes en ce moment.

L'échelle patibulaire était une sorte de pilori ou de carcan, auquel on attachait les condamnés, qui restaient ainsi un certain nombre d'heures exposés aux injures de la foule.

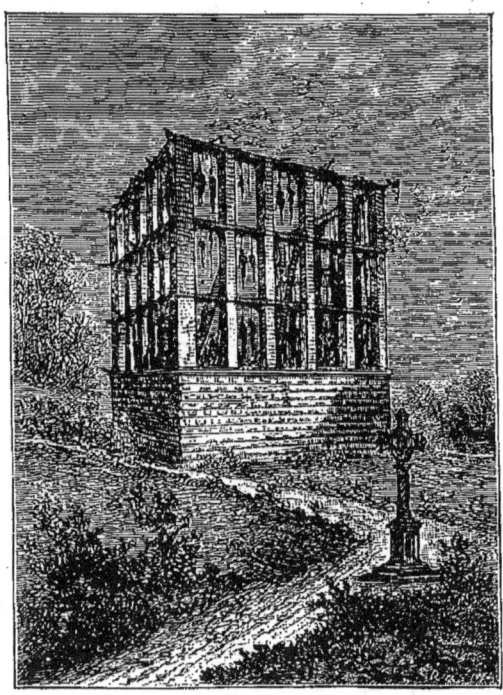

Gibet de Montfaucon

J'ajouterai encore un détail :

Lorsque le bourreau venait faire une exécution sur le territoire de quelque monastère parisien, il avait droit, entre autres redevances, nous dit Gourdon de Genouillac, à une tête de cochon.

(Rires).

Les religieux de Saint-Martin, lui donnaient en outre, tous les ans, 5 pains et 5 bouteilles de vin, pour les pendaisons qu'il faisait sur leurs terres.

Ce sont ces piloris et ces potences, dressés non seulement sur la lisière des grands bois qui environnaient l'abbaye de

Saint-Martin-des-Champs, non seulement dans les rues de Paris, mais encore dans la France entière, ce sont toutes les pitoyables misères du peuple asservi durant plusieurs siècles, qui inspirèrent plus tard au poète Gringoire sa superbe ballade des pendus.

M. Augereau, l'excellent artiste, voudra bien nous dire cette vieille pièce de vers :

BALLADE DES PENDUS

Sur ses larges bras étendus,
La forêt où s'éveille Flore,
A des chapelets de pendus
Que le matin caresse et dore.
Ce bois sombre, où le chêne arbore
Des grappes de fruits inouïs
Même chez le Turc ou le More,
C'est le verger du roi Louis.

Tous ces pauvres gens morfondus,
Roulant des pensers qu'on ignore,
Dans les tourbillons éperdus
Voltigent, palpitants encore.
Le soleil levant les dévore.
Regardez-les, cieux éblouis,
Danser dans les feux de l'aurore,
C'est le verger du roi Louis.

Ces pendus, du diable entendus,
Appellent des pendus encore.
Tandis qu'aux cieux, d'azur tendus,
Où semble luire un météore,
La rosée en l'air s'évapore,
Un essaim d'oiseaux réjouis
Par-dessus leurs têtes picore.
C'est le verger du roi Louis.

Envoi

Prince, il est un bois que décore
Un tas de pendus, enfouis
Dans le doux feuillage sonore.
C'est le verger du roi Louis.

> Rois, qui serez jugés à votre tour,
> Songez à ceux qui n'ont ni sou ni maille ;
> Ayez pitié du peuple tout amour,
> Bon pour fouiller le sol, bon pour la taille.
>
> Et la charrue, et bon pour la bataille.
> Les malheureux sont damnés, - c'est ainsi !
> Et leur fardeau n'est jamais adouci.
> Les moins meurtris n'ont pas le nécessaire.
> Le froid, la pluie et le soleil aussi,
> Aux pauvres gens tout est peine et misère.

. .

(Vifs applaudissements).

A cette époque de brigandages, de meurtres et de rapines, la nécessité de vivre en groupe était si impérieuse, que les sujets ou serfs des moines, malgré le fâcheux et redoutable voisinage de leurs seigneurs, vinrent, quand même, construire à l'abri de l'enceinte fortifiée de l'abbaye de Saint-Martin-des-Champs, leurs pauvres habitations, cabanes grossières, bâties en terre ou en bois et le plus souvent recouvertes en chaume.

La situation de ces hommes était extrêmement précaire. A cette époque, rien n'appartenait au serf, ni sa vie, ni sa liberté, ni le fruit de son travail, pas même ses enfants. Permettez-moi d'ajouter un trait, qui donnera une idée de l'état d'asservissement dans lequel les évêques et les moines tenaient les habitants des villages dont ils étaient les seigneurs :

« Une charte de l'an 1242 porte : « Qu'il soit notoire, à
« tous ceux, qui ces présentes verront, que nous, Guillaume,
« indigne prêtre de Paris, consentons à ce que : Odeline,
« fille de Radulphe GAUDIN, du village de Vuissous (villa
« Ceresis), femme de corps de notre église, épouse Bertrand,
« fils de défunt Hugon, du village de Verrières, homme de
« corps de l'abbaye de Saint-Germain-des-Prés, à condition :
« que les enfants qui naîtront dudit mariage seront partagés
« entre nous et ladite abbaye ; et que si ladite Odeline vient à
« mourir sans enfants, tous les biens mobiliers et immobiliers

« dudit Bertrand retourneront à ladite abbaye, etc... »

Admirez, Mesdames et Messieurs, la prévoyance des révérends pères ; ils prenaient soin de s'assurer, non seulement la propriété des biens de leurs gens, mais aussi la propriété de la descendance de ceux-ci.

(Applaudissements).

Cependant, le village de Saint-Martin-des-Champs se développa et devint une importante bourgade soumise à la domination et aux exactions des seigneurs et des moines.

La situation misérable du peuple se prolongea pendant de longues années.

Les religieux étaient, dit-on, de très fervents amateurs des combats judiciaires, qui se déroulaient dans le champ clos de l'abbaye.

On vit, pendant une longue période, ces hommes, qui s'étaient donné pour mission d'enseigner la morale du Christ et de pratiquer la charité chrétienne, faire vider sous leurs yeux, les querelles de leurs vassaux à coups de bâtons ou d'épées.

Les vieillards, les femmes et les gens riches redoutaient ces sauvages rencontres et prenaient des champions à gages qui, pour quelque argent, consentaient à assommer un adversaire parfois inconnu d'eux ou à se faire assommer par lui.

Si ces mercenaires succombaient dans la lutte, ils étaient condamnés à perdre un pied ou une main, ou bien à être pendus.

Ces scènes révoltantes constituaient à la fois, une distraction de haut goût et en même temps une source de bénéfices appréciables pour les moines, qui encaissaient l'amende incombant au vaincu ou à son champion.

Pour le roturier, cette amende était de 60 sous, pour le gentilhomme, elle était de 60 livres.

Bientôt, Paris se sentit trop à l'étroit dans ses murailles, la Cité écartela ses remparts et, comme un torrent qui rompt ses digues, la ville s'étendit sur la campagne avoisinante.

Une enceinte nouvelle élevée, selon toute apparence, sous le règne de Louis VI, dit le Gros, vers l'an 1020, partait de la Seine sur la rive droite, à la hauteur de Saint-Germain-l'Auxerrois, elle suivait la direction des rues Fossés-Saint-Germain, des Deux-Boules, Jean-Pain-Molet, traversait la

place de Grève et venait se terminer à la Seine, à peu près à l'Hôtel de Ville actuel.

Jusqu'à cette époque, seuls les monastères et les églises possédaient des écoles, mais, ces établissements étaient presque exclusivement réservés à ceux qui se consacraient aux ordres, aussi les productions du génie des anciens étaient-elles restées cachées dans les cloîtres où elles n'étaient accessibles qu'à un très petit nombre d'hommes.

C'est sous le règne de Louis VI le Gros, qu'on vit apparaître quelques pâles étincelles de lumière dans les affreuses ténèbres de l'ignorance qui, depuis plus de trois siècles, environnaient l'humanité.

Quelques écoles particulières se fondèrent et un homme, supérieur à son siècle, Pierre ABELARD ne tarde pas à se révéler et à se distinguer dans l'enseignement de la philosophie.

Avec sa renommée, grandissait la jalousie qu'il inspirait autour de lui, surtout chez les prêtres et les moines, seuls personnages éclairés de l'époque, qui ne pouvaient lui pardonner la supériorité écrasante de sa science.

Pour être savant, on n'en est pas moins homme ! et l'humanité, hélas ! a ses faiblesses ABÉLARD aima HÉLOÏSE, la nièce du chanoine FULBERT. Aimer la nièce d'un chanoine ! quel crime abominable ! On le lui fit bien voir ! C'est ici, Mesdames, que se place l'incident, je puis dire l'accident et même le terrible accident, n'est-ce pas, Messieurs, qui mit fin aux amours du pauvre ABÉLARD et de la triste HÉLOÏSE.

ABÉLARD, après cet événement déplorable, vécut sans joie et HÉLOÏSE partagea sa tristesse et ses regrets éternels.

(Rires et applaudissements)

Les chansonniers sont sans pitié ! De tout temps la fâcheuse aventure du morne Abélard excita leur verve moqueuse.

Ecoutons plutôt le sympathique chansonnier Urviller nous narrer à sa façon ce drame mémorable :

CHANSON D'HÉLOÏSE ET ABÉLARD

Peuple de Navarre et de France,
Des Batignoll's et du Jura-a
Oyez une triste romance,
Oï aï ma mère, oï aï papa !
C'est l'horrible mésaventure

Qu'eût y a quelque temps d'çà-à
Un professeur d'littérature,
Oï aï ma mère, oï aï papa !

De ses élèv's nous dit l'histoire,
Abélard il s'appelait comm'ça-a,
Fatiguait beaucoup la mémoire,

.

Un chanoine de Saint-Sulpice,
Comm' répétiteur le donna à
Sa nièce Héloïse, un' novice.

.

Le tuteur de la demoiselle,
Lui avait inculqué déjà-à
Plus d'un' leçon superficielle,

.

Mais ça n'laissa pas d'la surprendre.
Quand l'bel Abélard lui donna-a
Une longue histoire à apprendre

.

N'pouvant se l'entrer dans la tête,
La pauvr' petite se dépita-a
Et s'mit à pleurer comme un' bête,

.

Abélard disait : « D'la patience,
Votre intelligenc' s'ouvrira-a ; »
Elle y mettait pas d'complaisance...

.

Mais le tuteur comme dans un drame,
Un' nuit chez Abélard entra-a
Pour lui diminuer son programme,

.

Mais dans son ardeur criminelle,
Au lieu d'élaguer i'r'trancha-a
La parti' la plus essentielle...

.

Et, depuis c't'acte attentatoire,
Jamais Abélard ne r'trouva-a
Le fil perdu de son histoire,

.

Quoiqu'ayant pris goût aux préludes,
Héloïse, à cinquante ans d'là-à,
Mourut, sans finir ses études,
.

(Rires et applaudissemeuts).

Philippe Auguste en 1190 fit renfermer les faubourgs dans une nouvelle enceinte constituée par un mur de huit pieds d'épaisseur, qui était formé d'un blocage revêtu de maçonnerie.

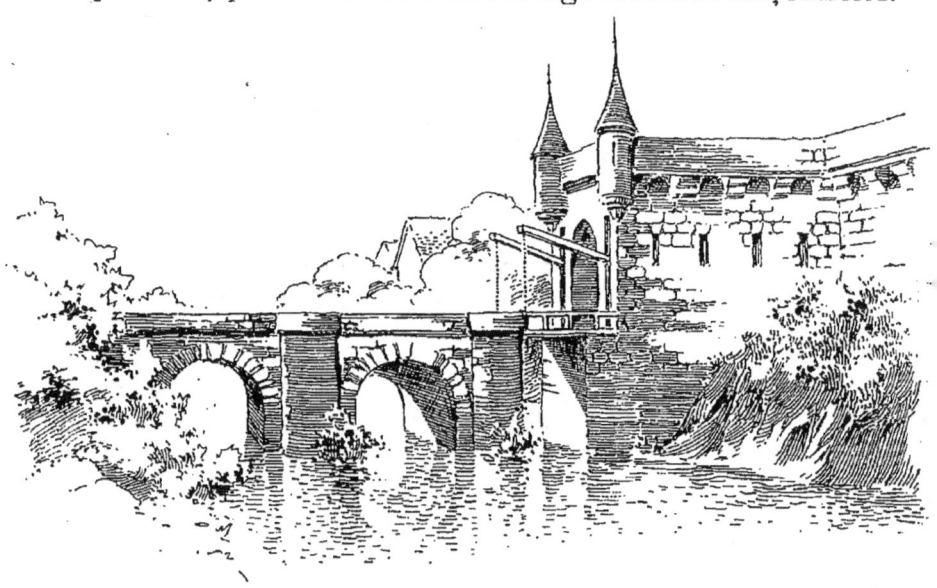

Ancienne Porte Saint-Martin.

Cette enceinte était flanquée de 500 tours et percée de 14 portes ; elle formait : sur la rive droite, un demi-cercle, qui commençait à la Tour qui fait le coin ; (on nommait ainsi une grosse tour, située à peu près où se trouve aujourd'hui le Pont des Saint-Pères, un peu au-dessus de l'emplacement de l'actuel Pont des Arts), ce demi-cercle remontait à la Porte Saint-Honoré, près du Temple de l'Oratoire, puis suivait la rue Saint-Honoré jusqu'à la rue de l'Arbre-Sec, il côtoyait la porte Coquillière, nommée aussi porte Bahaigne, la muraille se prolongeait entre les rues Jean-Jacques-Rousseau et du Jour, elle traversait la rue Montmartre et la rue Montorgueil, et arrivait par la rue Mauconseil à la rue Saint-Denis où se trouvait la porte appelée : Porte-Saint-Denis ou Porte-aux-Peintres elle coupait l'emplacement du boulevard Sébastopol

et la rue Saint-Martin où se trouvait la poterne Saint-Nicolas-Huidelon ; elle englobait la rue aux Ours, suivait les rues Grenier-St-Lazare, Michel-le-Comte, traversait la rue du Temple et venait aboutir rue du Chaume, au Palais des Archives. La muraille cotoyait ensuite la rue des Francs-Bourgeois, elle enclavait le marché des Blancs-Manteaux et aboutissait au coin de la rue Vieille-du-Temple et de la rue des Rosiers, où se trouvait la Porte Barbette ; puis elle suivait à peu près la rue Malher, et aboutissait à la place Birague, au commencement de la rue Saint-Antoine près de la rue de Rivoli, à cet endroit existait la porte Baudoyer; de là, le mur d'enceinte se prolongeait jusqu'au quai en face la rue des Barres et il aboutissait à la porte Barbel-sur-l'Yeau.

L'enceinte de Philippe Auguste avait incorporé à la ville, les faubourgs et un certain nombre de bourgs ; l'un des plus importants était un charmant village, où les bourgeois de Paris venaient en villégiature ; sa riante verdure et la beauté de son site l'avaient fait surnommer : le Biau Bourc (Beau Bourg). La partie de la rue Beaubourg située entre la rue Simon-le-Franc et la rue Michel-le-Comte traversait autrefois ce village.

Un grand nombre d'espaces libres et de terrains cultivés existaient encore dans la nouvelle enceinte ; mais, ils ne tardèrent pas à être recouverts de constructions et les parisiens franchissant encore leurs murailles, créèrent de nouveaux faubourgs.

Le monastère de Saint-Martin-des-Champs et ses dépendances formaient l'un de ces faubourgs.

Une prairie verdoyante, un bois ombreux et touffu, avoisinaient le monastère et faisaient du village, l'un des endroits les plus recherchés des environs de la grande ville.

Jouvenceaux hardis et timides jouvencelles venaient, dès les premiers jours du printemps, en chantant de joyeux refrains, cueillir dans la prairie des fleurettes nouvelles.

Tout proche était le bois ; sur sa lisière s'épanouissaient les fleurs les plus parfumées et les plus belles ; sous la ramure des grands chênes on apercevait des tourrés pleins de mystères.

Lorsque, le soir venu, le soleil s'enfuyait au loin, enveloppant Montmartre dans les plis de son ample manteau de roses, la brise caressante apportait, du fond du bois mysté-

rieux, l'écho de voix fraîches et belles, qui murmuraient encore la douce chanson d'amour.

Pendant plusieurs siècles, ce bois fut comme une sorte de temple élevé par la nature en l'honneur de Vénus.

Les adorateurs de la déesse y étaient si fervents, qu'on l'appela d'abord : le Gaillard Bois, plus tard le Vert Bois.

Le chemin, qui longeait les fourrés, se nomme aujourd'hui : la rue du Vert-Bois.

(Applaudissements).

Notre ami, l'excellent baryton M. Courtade, voudra bien nous chanter une très vieille chanson intitulée : « Asyle d'Amour », célébrant les idylles qu'au bon vieux temps, nos pères ébauchaient sous les coudrettes :

ASYLE D'AMOUR

Allons sous ces coudrettes,
Allons-y deux à deux,
Conter nos amourettes,
Jouer aux plus doux jeux :
Les gazons de verdure
Sont des lits si charmants !
La prudente nature
Les fit pour les amants !

Amour, de ce bocage,
Ecarte les jaloux ;
Epaissis ce feuillage,
Pour tromper leur courroux
Apprenez à vous taire
Au bruit de nos soupirs ;
Echos, c'est le mystère
Qui préside aux plaisirs.

Cherchez d'autres retraites
Vous qui craignez d'aimer,
Le son de nos musettes
Toujours sait nous charmer
L'air qu'ici l'on respire
Fait naître plus d'ardeurs,
Que Flore et le Zéphyre
N'y font naître de fleurs.

(Bravos et applaudissements).

Bientôt, une pléthore nouvelle se faisant sentir, les remparts de la Ville furent encore une fois reculés, les portes Saint-Martin et Saint-Denis se trouvèrent reportées en 1356, sous Charles V, à peu près à leur emplacement actuel.

A cette époque l'abbaye était limitée par les rues Saint-Martin à l'ouest, du Gaillard Bois au nord, de la Croix, Frepillon, du Puits de Rome à l'est, et la rue Aumaire au sud.

Peut-être serait-il intéressant de savoir comment on désignait les habitants de ces rues, à cette époque, où l'état civil des individus n'était point, comme aujourd'hui, constaté par des actes officiels.

Nous apprendrons en même temps, quelle était l'importance de la taille, c'est-à-dire de l'impôt, incombant à chacun d'eux.

Rue Saint-Martin habitaient :
Michièle la ventrière qui payait, 2 sous.
Nichole la saunière, 12 sous.
Aaliz la chandelière, 2 sous.
Avice la pucèle, 18 sous.
Mestre Pierre le cocu, 14 sous.
Dame Agnès la sarrazine, 16 sous.

Rue Frepillon (rue Volta) :
Bertaut le lancier, 2 sous.
Luce la Picarde, 2 sous.
Ameline la regratière, 2 sous.
Péronèle la guiarde, 3 sous.
Mestre Jehan le boulanger, 14 sous.

A propos de ce boulanger, permettez-moi de vous signaler qu'au moyen âge, les pains affectaient la forme d'une boule. C'est à cause de cela, que ceux qui fabriquaient ces pains, ces boules, étaient appelés : Boulangers.

Rue Trousse-Nonain, aujourd'hui rue Beaubourg, mais qui s'appelait alors d'un nom que je ne puis décemment prononcer en cette enceinte, on pouvait rencontrer :
Eude le tailleur de robes, qui payait 2 sous.
Yves le breton, le mesureur de bûches, 2 sous.
Juliane qui fait les cuèvre-chiefs (couvre-chefs), 2 sous.
Jehanette la béguine, 3 sous.

Et comme cette rue, était une rue chaude, nous trouvons aussi :
Jehanette la Pourcellette (la polissonne).
Marie la Moussée, c'est-à-dire la... velue.
Ces deux honorables personnes payaient 12 sous d'impôts.
Peronelle la Pucelle qui payait 6 sous.

Malgré son nom prometteur, de la vertu de cette Peronelle, je ne donnerais pas un denier.

(Rires).

J'arrête ici l'énumération des noms de ces deshonnestes dames car elle serait interminable.

En effet, dans ces temps reculés, le vice était presque la règle et la vertu une exception.

On ne saurait dire que les moines furent un objet d'édification pour la ville, il semble, au contraire, que durant plusieurs siècles, un vent de férocité et de luxure venant des couvents, soufflait sur les environs.

Ce sont d'abord les guerres privées que se firent le prieur de Saint-Martin et l'abbé de Saint-Germain-des-Prés.

Ces luttes, maintes fois ensanglantèrent le voisinage des deux couvents.

De plus, les moines, les cordeliers surtout, étaient enclins à fêter la dive bouteille ; le couplet d'une vieille chanson nous apprend que :

> Boire à la capucine,
> C'est boire pauvrement.
> Boire à la Célestine,
> C'est boire largement.
> Boire à la jacobine,
> C'est chopine à chopine,
> Mais boire en cordelier,
> C'est vider le cellier.

(Rires).

La vie des seigneurs n'était pas moins scandaleuse.

Rois, moines et seigneurs avaient, à part quelques exceptions, élevé la prostitution à la hauteur d'une profession sociale.

Les femmes de mauvaise vie, richement parées, se répandaient dans tous les quartiers de la ville et se trouvaient confondues, dit DULAURE, avec les bourgeoises qui, elles-mêmes, menaient une vie fort dissolue.

Il existait, en bordure de la rue Saint-Martin, en face l'abbaye, à l'endroit où est aujourd'hui le square, un vaste terrain vague s'étendant jusqu'à la rue du Ponceau et aux fossés Saint-Martin, sur cet emplacement avait lieu la foire de Saint-Martin, qui était le rendez-vous des marchands de tous les pays.

Ils y apportaient des produits et des marchandises de toutes sortes : bijoux, ornements, armes, baudriers, ceintures

garnies d'or et de pierreries, vins, huiles, miel, garance. Elle était fréquentée aussi par des jongleurs et des montreurs d'animaux.

Toutes les personnes, qui venaient, des contrées du sud, à cette foire, passaient par le Petit-Châtelet, porte située au bout du petit pont, près du Parvis-Notre-Dame.

C'est à cet endroit qu'on percevait les péages et droits d'entrée; un tarif cité par Saint-Foix indique : « qu'un marchand faisant entrer par le Petit-Châtelet un singe, pour le vendre, paiera 4 deniers ; mais, que si le singe appartient à un jongleur, cet homme en le faisant jouer, danser et faire des grimaces devant le péager, sera quitte du péage, tant pour le singe, que pour tout ce qui servira à l'usage de cet animal.»

J'ai cru, qu'il était intéressant de rappeler ici cette coutume curieuse, parce que c'est elle, qui a donné naissance à ce dicton populaire :

Payer en monnaie de singe ! *(Applaudissements)*.

Je n'hésiterai pas à vous signaler quelques-unes des iniquités et des turpitudes, qui étaient si profondément ancrées dans les mœurs de ce temps.

Signaler et blâmer les iniquités d'une époque, n'est-ce point montrer qu'elles sont moins fréquentes aujourd'hui et que l'humanité a marché dans la voie du progrès.

Le scandale des rues, devint si criant, qu'à maintes reprises les prévots de Paris durent rendre des ordonnances portant : que les femmes prostituées devaient tenir leurs établissements (les ordonnances désignent ces maisons d'un autre nom) dans les places et lieux publics accoutumés.

C'étaient généralement des ruelles fangeuses, étroites sans éclairage, dans lesquelles on pouvait se barricader et se retrancher comme en un château fort ; elles portaient pour la plupart des noms grotesques tels que : rue Coupe-Gueule, rue du Coup-de-Bâton, rue Brise-Miche, rue du Trou-Punais, rue Tire-Pet ou bien encore des noms, que le respect dû à ce brillant auditoire m'interdit de prononcer ici.

La rue Chapon était comprise dans l'énumération de ces lieux.

D'autres ordonnances interdisaient aux femmes de mauvaise vie, afin de les distinguer des honnêtes femmes, de se parer de ceintures dorées et de certaines fourrures notamment de menu-vair et de petit-gris.

Bien entendu, ces ordonnances n'étaient pas toujours scrupuleusement suivies et nombre de femmes de mauvaise renommée, n'hésitaient point à se parer d'éblouissantes ceintures dorées ; telle est l'origine de ce vieux dicton « Bonne renommée vaut mieux que ceinture dorée ».

(Rires et applaudissements).

Néanmoins, certains moines, constituant ces habituelles exceptions qui confirment les règles, étaient restés vertueux, ou tout au moins, peu corrompus pour l'époque.

Ils vitupéraient en chaire contre les scandales de toutes sortes qui s'étalaient au grand jour.

Un cordelier nommé MAILLARD a prononcé des sermons restés fameux ; leur sujet est parfois si scabreux, que je ne puis, qu'à grand peine, réussir à vous en citer quelques passages.

Voici, quel était son sentiment, sur la considération dont jouissaient les membres du clergé :

« Lorsqu'un évêque, dit-il, ou un abbé, fréquente une
« maison, les personnes qui l'habitent sont diffamées.

« Messieurs les prêtres, vous faites de vos clercs de vils
« agents de prostitution, (le frère MAILLARD ne dit pas agents de prostitution, il emploie une expression infiniment plus énergique, dont on se sert aujourd'hui pour désigner les êtres vils, qui trouvent leurs moyens d'existence dans l'exploitation du vice).

« Les religieux courent les rues de Paris, sans observer
« la règle, ils scandalisent les novices par leur mauvaise
« conduite ; il en est, qui tiennent des cabarets, j'en vois, qui
« fréquentent les lieux de débauche, j'y vois aussi entrer un
« abbé, qui ne s'occupe qu'à amasser de l'argent par des
« friponneries.

« Aujourd'hui, ajoute notre prédicateur, les ecclésiastiques
« sont plus scandaleux que les séculiers, ils les surpassent en
« infamies et en turpitudes. »

Au cordelier MAILLARD succède un autre moine, le frère MENOT qui nous édifie aussi sur les mœurs du temps :

« Les mères, dit-il, damnent leurs filles par le mauvais
« exemple qu'elles leur donnent, par le goût du luxe et des
« parures qu'elles leur inspirent et par la trop grande liberté
« qu'elles leur laissent. Et, ce qui est bien pis encore, je ne

« le dis qu'en versant des larmes, elles vendent leurs propres
« filles à des pourvoyeurs de débauches. »

Je ne puis omettre, de mentionner ici une fête religieuse bizarre, qui avait lieu le jour de la Circoncision, les prêtres de Saint-Nicolas et les moines de Saint-Martin-des-Champs, célébraient cette étrange cérémonie avec un grand éclat ; je veux parler de la fête des Fous, appelée aussi : fête des Innocents, fête de l'Ane.

Cette cérémonie, qui dégénéra en extravagances et en répugnantes saturnales fut supprimée en 1547 ; elle avait pour but de rappeler aux grands de la terre, que leur puissance ne serait pas éternelle et aussi, d'honorer l'humble et utile animal, qui avait assisté à la naissance du Christ.

Elle commençait par l'élection d'un évêque, et même, dans quelques églises, d'un pape des Fous.

Les prêtres, dit MILLIN, étaient barbouillés de lie, masqués ou travestis de la manière la plus folle et la plus ridicule ; ils dansaient en entrant dans le Chœur et y chantaient des chansons obscènes ; les diacres et les sous-diacres mangeaient des boudins et des saucisses sur l'autel, devant le célébrant, jouaient, sous ses yeux, aux cartes et aux dés, mettaient dans l'encensoir des morceaux de vieilles savates pour lui en faire respirer l'odeur.

On les traînait ensuite par les rues, dans des tombereaux pleins d'ordures, où ils prenaient des postures lascives et faisaient des gestes impudiques.

Avant les vêpres, on conduisait au lutrin un âne couvert d'une chape et on chantait un chant burlesque appelé : Prose de l'âne, dont le refrain était :

> Hez, Sire Ane, cor chantez
> Belle bouche rechignez !
> On aura du foin assez
> Et de l'avoine à planter.

Plusieurs monuments rappellent encore ces bouffonneries ridicules. Il existe même des crédences de stalles sur lesquelles on voit des moines avec une marotte et des oreilles d'âne ; on a voulu y représenter, sans doute, les personnages de la fête des fous ainsi travestis.

A ces fêtes, succédèrent des manifestations non moins burlesques, les prédicateurs de Saint-Martin, de Saint-Nicolas-

des-Champs et d'ailleurs, avaient persuadé au peuple de Paris, que la procession était l'acte le plus agréable à la divinité, le moyen le plus sûr de calmer sa colère et de se la rendre favorable. Ils ne disaient pas : Renoncez à vos habitudes de luxure et de débauche, consacrez votre vie au travail afin de conquérir l'aisance, pratiquez la solidarité et l'amour du prochain !

Non ! de tels enseignements, basés sur la morale et non point sur la superstition, auraient eu bien peu de chances d'être écoutés ! C'est pourquoi, les moines et les prêtres clâmaient aux foules : Si vous voulez être agréables au Seigneur, fléchir son courroux et obtenir le pardon de vos fautes, promenez-vous, soir et matin, dans les rues de Paris; allez-vous-en pieds nus, à la suite les uns des autres, sur deux rangs : que cette pénitence soit proportionnée à l'énormité de vos péchés; pour de gros péchés, une simple procession nu-pieds serait inefficace, suivez la procession en chemise, pour d'énormes péchés, suivez-la tout nus !

(Rires).

Au point de vue charnel, la pratique de ces conseils n'était certainement pas dépourvue d'agréments pour les bons pères ; elle devait être aussi fort agréable pour les célibataires de l'époque ; mais, elle était certes pleine d'inconvénients pour les estimables bourgeois qui avaient pris femme.

(Rires et applaudissements).

Grâce à ces déplorables enseignements, on put voir « le 30 janvier 1589, se dérouler par la ville, plusieurs processions suivies par une grande quantité d'enfants, de filles, d'hommes et de femmes qui sont mis en chemises, tellement, dit un auteur du temps, qu'on ne vit jamais si belle chose. »

Mais, voici nos moines qui entrent en scène, écoutez ce que nous dit le chroniqueur religieux :

« Le 14 février 1559, le jour de carême prenant, (où l'on
« avait accoutumé que de voir mascarades et folies), furent
« faites par les églises de cette ville, grande quantité de pro-
« cessions, qui allaient, en grande dévotion, même de la
« paroisse de Saint-Nicolas, où il y avait plus de mille per-
« sonnes, tant fils que filles, hommes que femmes tout nuds
« et même les religieux de Saint-Martin-des-Champs, qui y
« assistaient tous nuds-pieds et les prêtres de la dite église
« de Saint-Nicolas aussi nuds-pieds et quelques-uns tout nuds

« comme était le curé Maître François PIGENAT, duquel on
« fait plus d'état que d'aucun autre, qui était tout nud. »

Pendant quatre ou cinq mois, les parisiens ne cessèrent de faire chaque jour de ces scandaleuses processions.

Ils étaient si enragés, dit l'ESTOILLE, pour ces dévotions processionnaires, qu'ils allaient, pendant la nuit, faire lever leurs curés et les prêtres de leur paroisse, pour les mener en procession.

Il est bon de remarquer, qu'on avait, peu à peu, atteint le printemps, qui apporte chaque année, avec les fleurs nouvelles, un regain de vie et d'amour ; cette circonstance semble suffisante, pour justifier à mes yeux, la ferveur croissance de ces intrépides processionnaires. *(Rires)*.

Les mœurs des religieuses n'étaient pas plus édifiantes que celles des moines : Jean GERSON, chanoine et chancelier de l'église de Paris, parle de leurs couvents, comme de lieux de débauches.

Nicolas de CLENANGIS, docteur en Sorbonne, recteur de l'Université, confirme l'opinion de Jean GERSON, il s'exprime ainsi : « Je ne puis appeler les monastères de femmes, des
« Sanctuaires de Dieu ! sont-ils autre chose que d'infâmes
« repaires de Vénus où des jeunes gens lascifs et impudiques
« viennent assouvir leur luxure ; n'est-il pas reconnu que
« faire prendre le voile à une jeune fille, c'est comme si on
« la livrait à la prostitution dans un lieu de débauche ? »

Théodore de NIEM nous apprend : que les couvents de religieuses étaient des sérails à l'usage des évêques et des moines, que cette pratique donnait lieu à un certain nombre de conceptions ; les unes suivaient leur marche normale, les enfants, qui en résultaient, étaient érigés en moines ; quant aux autres, sans doute, pour leur éviter les chagrins, qui assaillent tout mortel traversant notre vallée de misère : on en faisait des anges ! *(Rires)*.

Il est assez piquant, après tout ce que nous venons d'apprendre sur les mœurs religieuses de cette époque, de constater qu'une voie mettait en communication directe l'abbaye de Saint-Martin-des-Champs, avec le couvent des carmélites, situé à l'endroit où sont aujourd'hui les écoles de la rue Chapon ; cette voie, qui est actuellement comprise dans la rue Beaubourg, avait reçu, à l'origine, le nom suggestif de Trousse-Nonnain.

Je n'insiste pas, sur les déductions, que cette circonstance fait naître, tout naturellement, à l'esprit. *(Rires)*.

Parlons maintenant des mœurs des seigneurs :

Elles étaient, s'il est possible, plus déréglées encore que celles des moines ; ils vivaient dans une oisiveté absolue et se vautraient dans le vice et la luxure ; quantité d'entre eux, tiraient le plus clair de leurs revenus des maisons de débauche qu'ils faisaient exploiter pour leur compte.

On raconte, qu'un Chevalier de Saint-Louis avait même acquis à Paris une renommée et un sobriquet fameux, on l'appelait : le Chevalier Tape-cul.

Son occupation consistait à parcourir les rues Chaudes et à frapper furtivement sur le derrière de toutes les femmes qu'il rencontrait. *(Rires)*.

Sa trogne rouge, ses cheveux blancs, sa gibbosité, sa croix de Saint-Louis, se détachant sur son habit, le signalaient au loin à l'attention de ses habituelles victimes ; une de ses mains était armée d'une canne qu'il faisait tournoyer, l'autre, placée derrière son dos, était destinée à l'exécution de ses coups inattendus.

Aussi, fallait-il voir toutes les femmes s'enfuir à l'approche de ce maniaque fameux. *(Rires)*.

L'insolence des nobles égalait leur ignorance, ils se croyaient fort supérieurs aux hommes utiles, et même supérieurs aux lois.

Jusqu'en 1789, la société avait été fondée sur l'inégalité et les privilèges.

La nation se divisait en trois ordres : noblesse, clergé et tiers-état.

Les deux premiers étaient privilégiés en matière d'impôts et pour les fonctions publiques.

L'inégalité régnait partout, même dans la famille ; le fils aîné seul, en vertu du droit d'aînesse, pouvait appréhender l'héritage paternel.

La liberté était un vain mot, on ne pouvait être ni ouvrier, ni patron, sans avoir été préalablement admis dans une corporation.

Or, tous les métiers formaient des corporations différentes.

Dans chaque corporation, il n'y avait qu'un nombre déterminé de patrons et d'apprentis ; n'était donc pas apprenti

qui voulait et encore moins, devenait-on facilement patron ! Il fallait, pour cela, acheter une maîtrise très cher et faire un chef-d'œuvre.

Les contributions étaient mal réparties et supportées exclusivement par les petits, les exactions odieuses des seigneurs, des évêques, des curés et des moines avaient plongé le peuple dans la plus misérable misère et la plus abjecte servitude.

Le roi était tout, son pouvoir était absolu !

Louis XIV avait pu dire : « L'Etat c'est moi » et Louis XVI « Cela est légal, parce que je le veux » !

De tels excès appelaient des représailles.

Elles furent formidables ! La Révolution éclata.

La Convention abolit la royauté, établit la République, condamna à mort et fit exécuter Louis XVI.

Les passions populaires, si longtemps comprimées, firent cruellement expier aux tyrans plusieurs siècles d'asservissement et d'esclavage, des milliers de nobles, de prêtres, de moines et de suspects portèrent leur tête sur l'échafaud et les autres, en grand nombre, se cachèrent ou s'enfuirent.

L'Assemblée Nationale décréta, que les biens du clergé étaient propriétés Nationales.

C'est ainsi, que le prieuré de Saint-Martin-des-Champs, devint la propriété de l'Etat.

Le conventionnel Grégoire, ancien évêque de Blois, présenta un rapport à la Convention Nationale, concluant à la création d'un établissement destiné à recevoir diverses collections scientifiques, qui appartenaient à l'Etat.

Le 19 vendémiaire an III (10 octobre 1794), un décret ordonna la création du Conservatoire et le 17 floréal an VI, (6 mai 1798) le conseil des Cinq cents décréta que les bâtiments de l'ancienne abbaye de Saint-Martin-des-Champs, seraient affectés à cet établissement national.

Nous en avons fini, Mesdames et Messieurs, avec les moines et leurs turpitudes.

Ces hommes noirs viennent de rentrer dans la nuit obscure de l'oubli.

Seule, une petite étoile, qui scintille dans cette nuit profonde, rappelle leur souvenir ; son aimable clarté est faite de la science et de la sagesse des anciens, dont les couvents eurent

l'unique, mais très appréciable mérite, de nous conserver les écrits.

Le prieuré de Saint-Martin est mort !
Vive le Conservatoire des Arts et Métiers !

(Bravos et applaudissements).

C'est en 1794, l'année même de la création du Conservatoire des Arts-et-Métiers, que le poète J. Chenier écrivit le « *Chant du Départ* », pour fêter l'anniversaire de la prise de la Bastille. Chenier lut ses vers à Méhul qui s'enthousiasma à leur lecture et sollicita du poète l'honneur de les mettre en musique.

Cette cantate née à une époque d'exaltation patriotique, produisit, dès son apparition, une sensation profonde et les musiques militaires ne tardèrent pas à propager, dans l'Europe entière, cette autre Marseillaise.

M. Courtade va chanter, à notre intention, les principales strophes de ce chant héroïque.

CHANT DU DÉPART

La victoire en chantant, nous ouvre la barrière
La liberté dirige nos pas
Et du Nord au Midi, la trompette guerrière,
A sonné l'heure des combats,
Tremblez ennemis de la France !
Rois ivres de sang et d'orgueil,
Le peuple souverain s'avance
Tyrans descendez au cercueil !

La république nous appelle,
Sachons vaincre, ou sachons périr
Un Français doit vivre pour elle
Pour elle un Français doit mourir !

Sur le fer, devant Dieu, nous jurons à nos pères,
A nos épouses, à nos sœurs,
A nos représentants, à nos fils, à nos mères,
D'anéantir les oppresseurs
En tous lieux dans la nuit profonde
Plongeant l'infâme royauté,
Les Français donneront au monde
Et la paix et la liberté.

.

(Applaudissements).

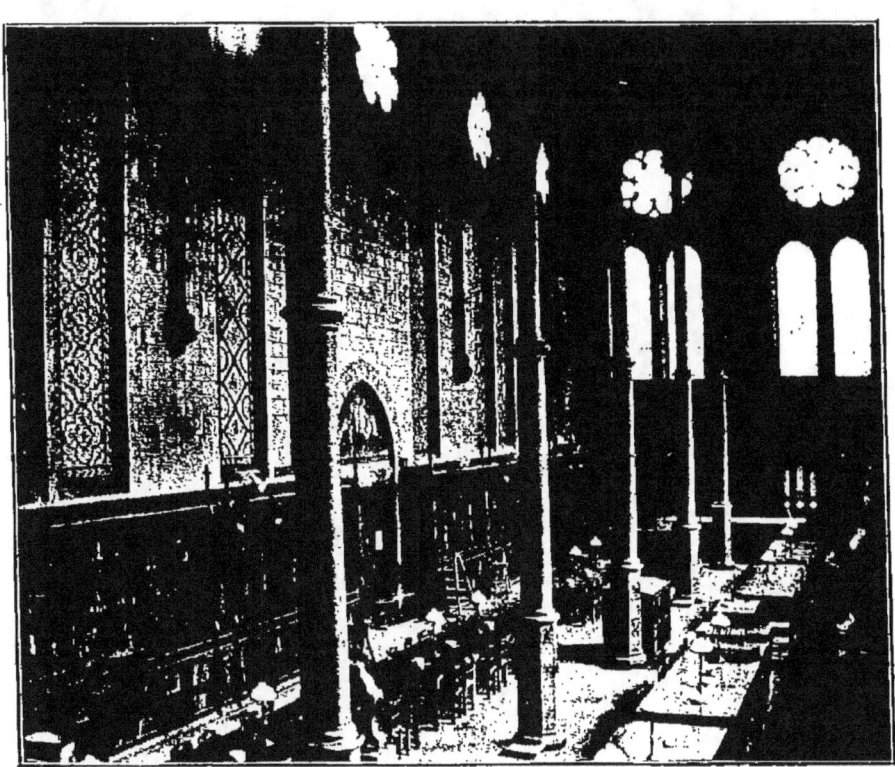
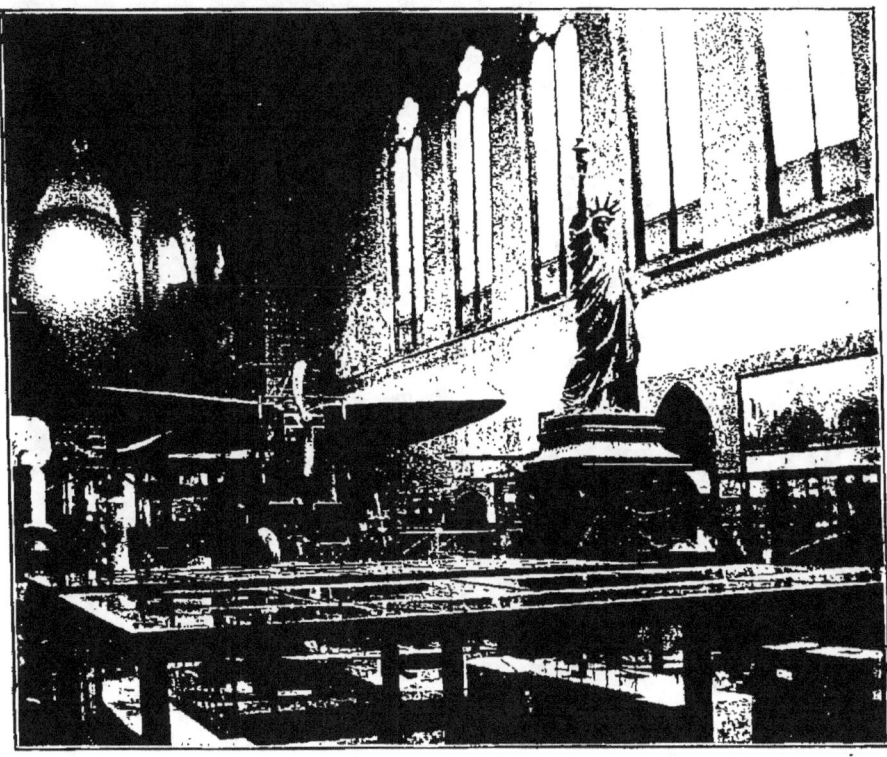

La Bibliothèque (ancien réfectoire des Moines)
Une des Galeries (installée dans l'ancienne église)
Maquette de la Statue de la Liberté et Aéroplane Blériot.

Deuxième étape

Mesdames et Messieurs,

Ici commence, avec notre deuxième étape, une époque glorieuse pour le monument des Arts et Métiers.

Les diverses phases de ses transformations, plus rapprochées de nous, sont connues, aussi, passerai-je très rapidement, ne mentionnant que les événements les plus importants.

En 1810, on ajoute au Conservatoire des Arts et Métiers une école gratuite destinée à former des ingénieurs et des artisans distingués.

L'ancienne abbaye de Saint-Martin-des-Champs, se composait autrefois, d'un grand corps de bâtiment principal, entre cour et jardin, flanqué de deux ailes : l'une, au sud, était consacrée à la chapelle, l'autre, au nord, au réfectoire.

Toutes deux ont été construites par Pierre de MONTEREAU, architecte de la Sainte-Chapelle, dans la première moitié du XIII^e siècle ?

A cette époque, un mur crénelé et flanqué de cinq échauguettes et de deux grosses tours d'angle, séparait l'abbaye de la rue Saint-Martin. De tous les restes du monastère, la partie la plus intéressante est incontestablement le réfectoire, occupé aujourd'hui par la bibliothèque du Conservatoire.

En pénétrant dans ce superbe édifice, le visiteur est à la fois étonné et charmé.

Le regard embrasse immédiatement l'ensemble de l'admirable vaisseau gothique éclairé par des fenêtres à rosaces, ténues comme une fine dentelle.

L'élégance et la sveltesse inouie des sept colonnes, qui divisent ce beau vaisseau en deux nefs, sont impressionnantes et l'imagination, a peine à concevoir, comment ces colonnes en pierre, d'une hauteur de 10 mètres et d'une circonférence de 44 centimètres, à peine, à la base, peuvent, depuis tant de siècles, supporter la lourde charpente de l'édifice.

La tribune du lecteur, qui remplace une des fenêtres du nord, est absolument remarquable par la richesse inouie de sa décoration.

Un escalier taillé dans le mur étonne, par sa disposition, les architectes les plus éminents ; les plus grands maîtres, en l'art de la construction, sont du reste unanimes pour affirmer que la bibliothèque du Conservatoire des Arts et Métiers, est l'un des plus précieux monuments de France.

La chapelle et le réfectoire, ont été reliés vers l'année 1850, par une construction qui renferme les laboratoires de physique et de chimie.

Entre les trois bâtiments et le corps de logis principal, existe une cour, que l'édification de plusieurs amphithéâtres a beaucoup restreinte.

D'autres constructions ont été ajoutées aux restes de l'abbaye de Saint-Martin-des-Champs et l'ensemble, qui constitue un fort bel édifice, est affecté aujourd'hui au merveilleux musée du Conservatoire des Arts et Métiers. Plus de 20.000 objets y sont exposés.

Il convient de citer :

Les galeries d'horlogerie et des Arts de précision, d'astronomie, de géodésie, des appareils d'éclairage, de chauffage, de ventilation, etc., des machines mises en mouvement par l'électricité ou l'air comprimé ; on remarque, dans cette dernière galerie, le pendule original de Foucault, suspendu à la clef de voûte ; ce pendule accuse, en peu de temps, la rotation de la terre ; on y voit aussi la première voiture à vapeur de CUGNOT, la première machine à gaz de LENOIR, l'avion d'ADER et enfin, l'aéroplane sur lequel BLÉRIOT accomplit sa mémorable traversée de la Manche.

Je ne saurais passer sous silence les galeries de la métallurgie, de la mécanique, des chemins de fer, de la navigation

à vapeur, et les salles de filature, de tissage, des arts chimiques et de la physique.

En l'année 1819, le gouvernement de la République, eût l'heureuse idée de créer les cours gratuits qui ont encore lieu aujourd'hui.

Cet admirable ensemble réunit tous les éléments d'information les plus propres à guider et à faciliter les travaux de l'industrie Française.

En un mot, le Conservatoire des Arts et Métiers renferme la collection la plus complète, qu'on puisse imaginer, des chefs-d'œuvres issus du génie français appliqué aux métiers, aux arts et à l'agriculture ; il est la source féconde où notre industrie nationale vient puiser ses plus utiles enseignements.

Aucun autre établissement du même genre ne peut dit-on lui être comparé. Peut-être ai-je trop abusé de votre patience Mesdames et Messieurs ; puissé-je trouver une excuse dans la longueur de l'étape que nous venons de parcourir !

Il s'agissait en effet, vous le savez, de franchir le cycle de près de 2000 années, qui nous sépare de la fondation de Lutèce.

* * *

Avant de terminer, je fais encore, durant quelques minutes, appel à votre inépuisable bonne volonté ; nous allons, si vous le voulez bien, faire une très rapide excursion, dans cette partie de notre ville, dont nous venons de retracer l'histoire et qui est située entre la porte Saint-Martin et la Seine, nous nous attarderons plus volontiers dans le quartier et surtout autour du Conservatoire des Arts et Métiers.

Nous ferons cette promenade de conserve avec mon excellent ami, M. André Meinvieille, licencié ès-sciences et amateur photographe fort habile ; chemin faisant nous verrons défiler sous nos yeux, une magnifique série de vues des plus curieux et des plus intéressants souvenirs du moyen âge rencontrés sur notre route : Remontons tout d'abord, la rue Saint-Martin ; voici la vieille basilique de Saint-Merri, constituée en paroisse et collégiale dès l'an 1005, elle a perdu nombre de vieilles maisons qui l'entouraient et quelques-unes de ces ruelles qui charmaient HUYSMANS, car on vient de faire disparaître, tout récemment : une des maisons canoniales, la rue Taillepain et un coté de la rue Brise-Miche.

Si nous nous engageons dans les petites rues à droite, nous nous trouvons transportés dans un des endroits les plus pittoresques de Paris, un des rares quartiers qui évoquent encore des souvenirs anciens.

On dirait, que la misère des premiers âges est restée fortement incrustée dans la pierre des maisons et même dans le pavé cahoteux de la rue.

Suivons rapidement les rues Brise-Miche, Simon-le-Franc et certaines voies du 4e arrondissement. Dans ces ruelles tortueuses et bancroches, qui s'étranglent ou se dilatent à chaque tournant, on voit à droite et à gauche des maisons grotesques aux ventres rebondis ou creux qui se prélassent le long de ruisseaux graisseux exhalant des relents putrides.

Tantôt ces ventres gonflés bombent sur la rue, au point qu'ils paraissent se toucher ; tantôt ce sont deux maisons à ventre creux, qui se font face, elles ont l'aspect famélique et semblent si fatiguées, à peine maintenues par leurs maigres ossatures en bois vermoulu, qu'on les croirait prêtes à se laisser choir l'une sur l'autre.

Sur toutes ces façades malpropres sont piqués de minables réverbères éclairés par un bec de gaz à lueur vacillante ; ce sont les enseignes des mauvais gîtes, qui abritent la crapuleuse prostitution.

Sur le seuil, se tiennent deux ou trois filles aux chignons jaunes, plats et larges comme des bouses, ou bien relevés, gonflés et recourbés comme des pets-de-nonne.

Un couloir aboutit à un escalier visqueux et humide, qui se tord, mal à l'aise, dans un espace trop étroit. Des chambres trop petites, au papier luisant de crasse, s'ouvrent directement sur l'escalier et laissent apercevoir dans la pénombre : un lit de fer minable, une vieille chaise et une table en bois blanc, qui supporte une cuvette ébréchée.

Une atmosphère empuantie, dominée par une vague odeur de musc et de patchouli, règne en ces lieux lamentables où, les péripatéticiennes de la rue viennent, en compagnie de leurs chevaliers servants et autres salariés d'amour, goûter sans quiétude, un repos précaire troublé par la hantise de la râfle ou de la descente de police ! *(Applaudissements).*

Remontons maintenant la rue Beaubourg, dont nous connaissons déjà l'histoire, nous laissons derrière nous ce qui subsiste des rues chaudes du moyen âge.

On désignait sous ce nom : Rues Chaudes, les voies et places spécialement affectées aux filles de débauche. Si ce mot moyennageux n'est plus employé aujourd'hui, il n'en a pas moins fait son chemin ; il fut vraisemblablement usité autrefois en Bretagne et en Normandie. Il franchit l'océan en 1608, avec nos compatriotes de ces provinces, qui émigrèrent pour aller tenter fortune au Canada.

La langue française, implantée à cette époque dans la région canadienne, est restée de nos jours ce qu'elle était ici au XVIIe siècle.

Une revue locale, représentée à Québec, l'année dernière, contenait de suggestifs couplets sur un quartier de cette ville connu sous le nom de Coin-Flambant.

Les braves Canadiens, vous le voyez, ont amplifié l'expression, puisque, de rue Chaude, ils ont fait : Coin-Flambant.

(Rires)

Au fur et à mesure, que nous remontons la rue Beaubourg, la situation morale s'améliore.

Nous trouvons encore des maisons aux murs lépreux qui s'écaillent, se fendillent et se contorsionnent, mais ce sont d'honnêtes vieilles maisons qui abritent tout un peuple de travailleurs.

Ce quartier est l'un de ceux qui ont le mieux conservé leur caractère d'ancienneté. La chanson de DESAUGIERS : *Paris à 5 heures du matin*, que M. Urviller va nous chanter, nous donnera une idée de ce que devait être ce quartier, à la fin du XVIIIe siècle.

LE TABLEAU DE PARIS

A 5 HEURES DU MATIN

L'ombre s'évapore,
Et déjà l'aurore,
De ses rayons dore
Les toits d'alentour,
Les lampes palissent
Les maisons blanchissent,
Les marchés s'emplissent,
On a vu le jour.

De la Villette,
Dans sa charette,
Suzon brouette
Ses fleurs sur le quai ;
Et de Vincennes,
Gros-Pierre amène
Ses fruits que traîne
Un âne efflanqué.

Déjà l'Epicière,
Déjà l'Ecaillère,
Déjà la Fruitière,
Saute à bas du lit,
L'Ouvrier travaille,
L'Ecrivain rimaille,
Le Fainéant baille,
Et le Savant lit.

J'entends Javotte,
Portant sa hotte,
Crier : carottes,
Panais et choux fleurs ;
Perçant et grêle,
Son cri se mêle
A la voix frêle
Du noir ramoneur

(Bravos et applaudissements).

Nous pénétrons enfin, dans le quartier des Arts et Métiers, centre de travail et d'action.

Nous passerons rapidement dans la rue Sainte-Appoline, cette rue comprenait autrefois une partie de la rue Meslay ; signalons au n° 14, un ancien hôtel dans lequel se trouvait le Bureau central des Nourrices créé en 1350 ; la directrice de ce Bureau était désignée sous le nom de Recommanderesse.

A cette époque, les nourrices ne pouvaient avoir plus d'un nourrisson, sous peine d'une amende de 10 sols et du pilori pour la recommanderesse qui se rendait complice de ce délit.

Nous apercevons en passant, la rue Notre-Dame-de-Nazareth, appelée autrefois : rue Neuve-Saint-Martin, puis rue Notre-Dame-de-Nazareth, parce qu'elle longeait les murs du couvent des Pères de Notre-Dame-de-Nazareth.

On l'avait dénommée, en 1638 : rue du Murier, dite rue Neuve-Saint-Martin et antérieurement, rue de la Pissotte-Saint-Martin, du nom d'un terrain qu'elle traversait.

On désignait sous le nom de Pissotte un assemblage de guinguettes légères, de tonnelles ou de bosquets situés en dehors de l'enceinte de la Ville et où venaient rire, chanter et boire les Parisiens du moyen âge.

Au n° 57 de la rue Notre-Dame-de-Nazareth, il existe un passage conduisant à la rue du Vert-Bois ; au dessus de l'entrée, on lit cette inscription : « Entrée du Petit Jardinet ».

Il y avait autrefois, en cet endroit, une Pissotte qui comprenait plusieurs tonnelles et plusieurs bosquets où l'on dégustait gaiement les vins de Montmartre et d'ailleurs.

Nous voici revenus à l'Impasse de la Planchette, ouverte en 1650, sur un chantier de bois flotté, elle s'est appelée longtemps : Impasse du Plat-d'Etain, à cause de l'hôtel de ce nom.

Dans le bâtiment du fond était un bureau des Messageries et des diligences pour Meaux, La Ferté-sous-Jouarre, Montmirail, etc...

Le nom de Planchette lui vient, de ce qu'autrefois, il existait dans la rue Saint-Martin un égout découvert et que, pour pénétrer dans l'impasse, il fallait traverser cet égout sur une planche ou planchette placée au travers.

En 1822 on voyait encore ce pont primitif.

Nous allons, si vous le voulez bien, terminer notre promenade, à travers le quartier des Arts et Métiers, en faisant le tour du Conservatoire.

On n'admire que les belles choses; je ne vous dirai donc point : Admirez! mais simplement : Remarquez, cette palissade qui longe le trottoir de la rue Réaumur.

C'est une bien curieuse palissade! quelque chose comme l'arlequin de la palissade ; elle est noire, craquelée, crasseuse, couverte de colle, mais elle est revêtue d'un bel habit blanc, vert, jaune, bleu, rouge, orange. Des petites affiches, réunissant toutes les couleurs de l'arc-en-ciel, composent cet habit, qui est orné en bas, d'une belle bordure blanche faite d'une planche toute neuve. L'habit est bien un peu déchiré et endommagé ; par ci par là, des morceaux qui n'adhèrent plus, que par un tout petit coin, tremblottent sous la caresse du vent.

L'effet est, pour le moins, inattendu ; on se croirait transporté en dehors des fortifications, en pleine zône, côté de Saint-Ouen, au centre de quelque cité de biffins miteux.

(Rires).

Rien n'est plus instructif, ni plus suggestif, que la contemplation de ce phénomène des palissades. Approchez-vous, lisez les affiches dont elle est recouverte ; vous apprendrez, qu'on demande :

Des petites mains pour les pantalons d'hommes, des couseuses friseuses pour le panache, des finisseuses dans la chemise d'homme ; des jeunes femmes bien faites pour poser, des petites mains pour le flou, des jeunes filles mécaniciennes pour ceintures à bandes et, honni soit qui mal y pense ! *des ouvrières en plumes fantaisie sachant bien monter* et aussi, ô curieuse antithèse ! *des rosières collées.*

J'en passe et des meilleures ! ! !

(Rires et applaudissements.)

Jetez un coup d'œil entre les barreaux de la palissade et vous verrez par derrière, gisant sur le sol : un tas de tuiles brisées, des boîtes à sardines de toutes marques, des lambeaux de papier, des chiffons de toutes couleurs et des vieilles savates, qui se couvrent, par temps de pluie, de jolis petits champignons.

Jamais je n'aurais cru que la vieille savate fut aussi propice pour la culture du champignon ! Je livre gratuitement mon secret aux champignonnistes.

(Rires.)

Nous voici arrivés, devant deux bicoques bizarres, assez malpropres et couvertes d'écriteaux.

Lorsque je dis malpropres, c'est du dehors seulement que je veux parler ; car, l'une est affectée à la soupe populaire et l'autre à l'habitation d'un paisible industriel.

Ces deux inesthétiques constructions, cachent précisément, de curieux vestiges de l'ancienne abbaye de Saint-Martin-des-Champs.

Faisons encore quelques pas, nous distinguerons mieux, sans doute, les vieilles murailles de l'abbaye.

Soudain ! la stupéfaction nous cloue sur place.

Il était permis de songer qu'on apercevrait, sculptée sur la pierre antique, l'effigie de quelque saint à l'aspect austère ou de quelque moine rubicond.

Erreur ! Erreur !

C'est *Dranem* qui apparaît ! Oui Mesdames, l'hilarant comique Dranem ! Une immense affiche illustrée, encadrée d'une petite bordure en bois est fixée sur les restes de l'ancienne chapelle du vieux couvent ; et cette affiche représente le joyeux créateur de la fameuse chanson : « Les petits pois », chaussé d'escarpins énormes, il est arrêté, comme en extase, devant un magasin de chaussures il est hypnotisé, par la vue de superbes bottines vernies : Mon rêve ! dit-il, avec un sourire d'envie. *(Rires.)* Cette affiche voisine avec une autre, sur laquelle le dessinateur a peint un agent de police contraignant une femme, presque nue, à aller se faire habiller dans une quelconque maison de confection. Sur la bordure, qui encadre ces deux affiches, est peint un simple nom : *Dufayel !*

Horresco referens !

Horreur ! Horreur ! des vandales ont loué à Dufayel les murailles d'un des plus admirables monuments de la capitale.

Au lieu de veiller jalousement sur ces précieux souvenirs du passé, de les restaurer, d'atténuer les injures du temps, on les utilise pour vanter des chaussures extraordinaires, des jupes entravées ou autres petits pois du Métro.

(Applaudissements.)

Tout cela n'est rien encore ! Voyez ces énormes barricades en planches revêtues d'affiches multicolores, qui dérobent aux yeux la superbe abside romane de l'église du vieux couvent.

Poursuivons notre promenade dans la rue du Général-Morin ; cette voie est si étroite et la barricade en planches est si élevée qu'on n'aperçoit, pour ainsi dire plus, que le toit de l'abside.

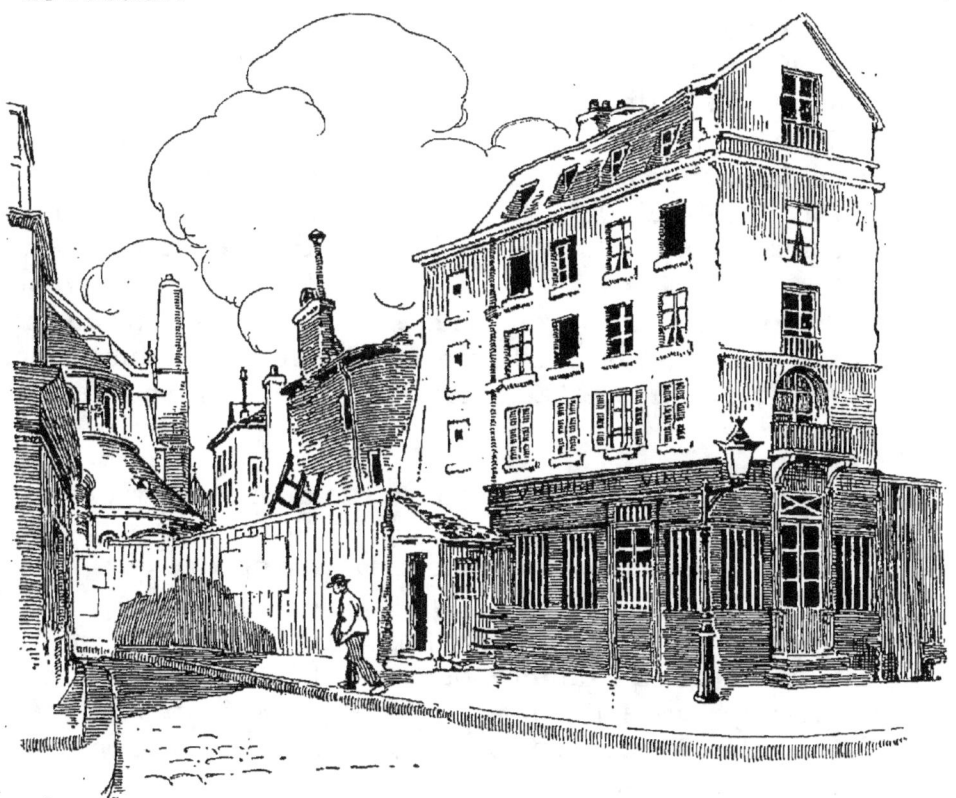

La rue du Général-Morin

Si, avec la complicité de voisins complaisants, vous réussissiez il y a huit ou dix jours à peine, à vous glisser derrière ces grotesques clôtures, un spectacle invraisemblable vous était réservé :

On y trouvait toutes les variétés d'ordures : on pouvait se croire alors dans la maison de retraite des vieilles chaussures

du quartier; on y voyait aussi toutes les formes imaginables de débris de faïence, de porcelaine, de tuiles cassées; il y avait même un soufflet de forge poussif, qui était venu, après une carrière bien remplie, prendre ses invalides dans cette contrée, que depuis longtemps, le pied de l'homme ne foulait plus. *(Rires).*

L'horrible promiscuité de tous ces objets hétéroclites était aggravée, du fait de l'existence d'un véritable charnier.

C'est ici, en effet, que les gens du voisinage, avaient coutume de jeter les cadavres des chats et des chiens, qui meurent dans les quartiers d'alentour.

Depuis quelques jours, M. le Directeur du Conservatoire, justement ému d'une situation, qu'il déplore, autant que nous-mêmes, a pris la très heureuse initiative de faire déblayer cet innommable endroit.

Plus de 50 tombereaux d'ordures, d'objets étranges, d'ossements d'animaux et de chair putréfiée ont été enlevés. Il y avait de tout, derrière ces fameuses clôtures, et quantité d'autres choses encore ! On y a même trouvé... un fœtus !....
(Sensation.)

Nous ne saurions trop remercier, M. le Directeur des Arts et Métiers de sa bienveillante intervention, qui aura d'heureuses conséquences au point de vue de l'hygiène de notre quartier.
(Applaudissements).

L'îlot de maisons, formé par la rue du Général Morin et les rues Vaucanson et Réaumur, s'élève gris, sale, minable et boiteux, masquant obstinément la perspective des Arts et Métiers.

Des pieux et d'énormes étais en bois vermoulu et noirci maintiennent en équilibre toutes ces demeures branlantes.

Ils apparaissent, comme un gros pansement, appliqué sur la mortelle blessure faite à ces constructions par le percement de la rue Réaumur.

Ces étais provisoires, comme tout ce qui est provisoire, en ce pays, sont presque devenus définitifs et les pauvres masures, qu'ils soutiennent depuis de longues années, continuent à étaler leur plaie hideuse sur une des plus belles voies de Paris.

A l'angle de la rue Vaucanson et de la rue du Général-Morin, le regard est attiré par une bâtisse multicolore et cocasse,

complètement enclavée dans l'enceinte des Arts et Métiers, elle semble placée là, comme un défi au bon goût.

Nous voici arrivés maintenant, à la vieille rue du Vert-Bois, que nous connaissons déjà sous un jour plutôt gai :

Les siècles, hélas ! ont anéanti les souvenirs d'antan, rien ne nous rappelle plus ici, les amoureuses promenades que firent jadis nos ancêtres sous la feuillée du Gaillard-Bois.

Les maisons moyennageuses, sans cesse modifiées, réparées, rafistolées, rapiécées se cramponnent aux murs des Arts et Métiers comme elles se cramponnaient autrefois à l'enceinte du couvent.

Elles offrent à leurs habitants, un admirable exemple de solidarité en se soutenant les unes les autres d'édifiante manière.

Bien imprudente serait la pioche impie, qui tenterait de toucher une seule muraille de ce château de cartes, derrière lequel s'étend, insoupçonné, le Conservatoire des Arts et Métiers.

Pénétrez avec moi dans les trous sombres qui servent d'accès à ces maisons lézardées, craquelées et chancelantes ; des rigoles longent les couloirs laissant entendre un perpétuel glou glou d'eaux mal odorantes. Nous arrivons bientôt à une courette étroite et humide, au-dessus de laquelle, en levant la tête, vous apercevrez, tout en haut, très haut, un petit lambeau de ciel curieusement déchiré par des cheminées, des vasistas, des toits capricieux et mille objets bizarres qui font saillie sur ce véritable puits profond et malsain.

Vu des étages, l'ensemble de ces cours ou plus justement, de ces puits, limité par l'énorme muraille du Conservatoire des Arts et Métiers, forme une sorte de ruelle étrange, ou plutôt de fossé profond, humide et pisseux. Sur la paroi, côté de la rue du Vert-Bois, s'ouvrent de petites baies noires, plus noires encore, que la crasse épaisse qui les environne ; les unes pleurent leurs vitres absentes ; et les autres, consolées de cette perte, ont depuis longtemps remplacé le verre par des papiers de toutes les couleurs.

Des vases de nuit tout blancs, posés sur le rebord des fenêtres voisinent avec des fioles de pharmacie, des petits balais, des plumeaux et de vieilles hardes multicolores.

Il règne, dans ce palais des miasmes, une atmosphère lourde et empuantie par les relents que soufflent les vieux plombs.

Aucune amélioration ne peut être tentée ! Depuis nombre d'années en effet, l'annonce périodique d'une expropriation, jamais réalisée, paralyse toutes les bonnes volontés.

Tels sont les logis où vivent, s'étiolent et meurent d'honnêtes commerçants et de laborieux artisans.

(Sensation).

Telle est la dartre affreuse, qui ronge et dévore ce coin de Paris, hurlant un criant démenti à l'hygiène et menaçant la santé publique.

(Applaudissements).

* * *

J'ai fini, Mesdames et Messieurs, je vous ai dit ce qui me semblait le plus intéressant sur le quartier que nous habitons.

Je vous ai rappelé les curieux souvenirs historiques qui s'y rattachent.

Je vous ai sommairement indiqué les richesses renfermées dans les collections scientifiques du Conservatoire des Arts et Métiers.

Je vous ai montré les superbes vestiges du passé, qui ont survécu à l'injure des siècles ; nous avons admiré ensemble les constructions de l'abbaye de Saint-Martin-des-Champs incorporées aujourd'hui dans le Conservatoire. Leur verte vieillesse semble défier la marche du temps ; elles ont, par place, la douce blancheur des têtes chenues, leurs altières ogives, ou leurs robustes cintres, resplendissent encore sous la caresse dorée des rayons du soleil couchant.

(Vifs applaudissements).

Oh ! quand ces vieux monuments se dressent devant nous soyons attentifs et respectueux ! Ils sont des témoins et des juges ; leurs pierres ont l'éloquence du passé et elles nous enseignent la leçon des âges.

Ils renferment une petite parcelle de l'âme de la patrie !

Nous devons avoir pour eux le respect dû à des ancêtres vénérés !

(Vifs applaudissements).

Il ne faut plus, Mesdames et Messieurs, que de sacrilèges affiches continuent à déshonorer leurs murailles !

Il ne faut plus que des palissades ridicules viennent nous dérober la vue de ces précieuses reliques !

Si Paris, est la Ville qui disperse sur le monde l'idée et la science ; si Paris éblouit l'Univers des éclatants rayons de son génie, le Conservatoire des Arts et Métiers, qui renferme toutes les manifestations glorieuses de l'Industrie Nationale, est un des phares, qui projettent les flots de cette radieuse lumière sur l'Humanité.

(Bravos).

De même, le papillon, avant de déployer ses ailes d'or et de nous apparaître resplendissant de beauté, se dégage de la hideuse carapace de la chrysalide ; de même, il faut, que le Conservatoire des Arts et Métiers, jette bas son entourage de barricades et de maisons lépreuses.

Il faut, que ce glorieux édifice apparaisse, aux yeux de Paris, de la France et de l'Etranger, environné de bosquets, de fleurs et de verdure.

Ce temple de la pensée et du génie, où sont pieusement conservés les souvenirs vénérés, qui marquent les étapes du progrès et de la science, est un des plus précieux joyaux du pays. Il a droit, à ce titre, à un écrin digne de sa splendeur.

(Applaudissements prolongés).

Il faut, pour atteindre notre but, Mesdames et Messieurs, que les habitants du quartier se groupent autour de notre ami M. PUECH, ancien Ministre des Travaux publics, le tout dévoué député du 3e arrondissement dont l'activité est proverbiale et de notre excellent ami M. TANTET notre Conseiller municipal, le père du quartier, (une cruelle maladie tient M. Tantet éloigné de nous depuis longtemps, mais il ne tardera pas, nous en avons la ferme espérance à se consacrer à nouveau aux intérêts de ses administrés.)

(Applaudissements)

Déjà, grâce aux incessantes démarches de nos représentants, nous avons obtenu l'assurance que le dégagement serait fait ; les crédits nécessaires sont compris dans les 900.000.000 de l'emprunt municipal destiné aux grands travaux de Paris ; mais, des formalités d'échange entre la Ville et l'Etat tiennent encore la solution en suspens.

Il ne reste plus, aujourd'hui, qu'à mettre en marche la lourde machine administrative et à négocier cet échange.

Pour mettre cette machine en mouvement, unissons nos efforts à ceux de nos dévoués représentants.

Augmentons, par nos protestations énergiques, l'efficacité de leur action, de la force, que donnent l'union et le nombre.

(Bravos).

Sus aux vieilles palissades ! Sus aux bâtisses sordides et puantes !

Et bientôt, j'en ai la certitude ! nous verrons surgir, au-dessus de leurs ruines et de leurs décombres, le glorieux Conservatoire des Arts et Métiers : Panthéon de l'Art, de la Science et du Génie Français !

(Bravos et vifs applaudissements prolongés).

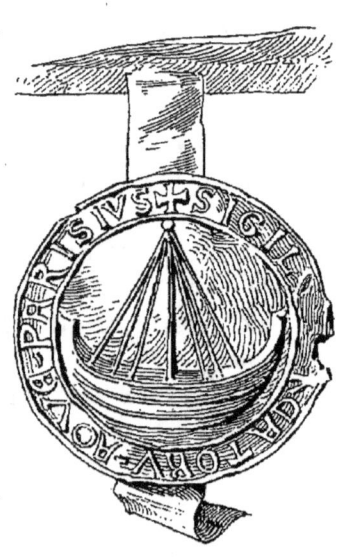

Imp. P. COLLEMANT
60, Rue de la Roquette, 60
PARIS

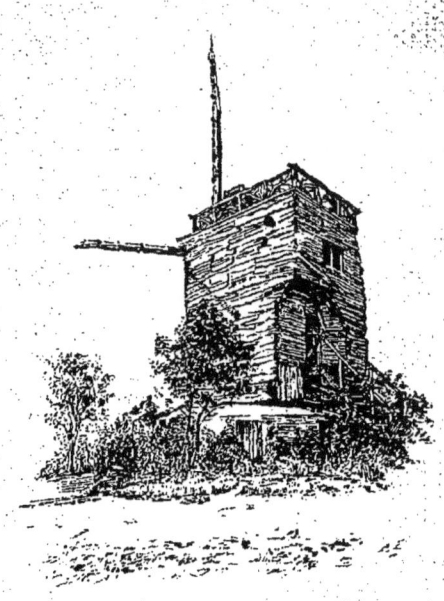

Paris - Imp. P. COLLEMANT, 60, R. Roquette (3614)

www.ingramcontent.com/pod-product-compliance
Lightning Source LLC
Chambersburg PA
CBHW070957240526
45469CB00016B/1571